zhōng　rì　wén

中日文版
基礎級
華語文書寫能力
習字本

依國教院三等七級分類，
含日文釋意及筆順練習

2

QR Code

Chinese × Japanese

序編者

　　自 2016 年起，朱雀文化一直經營習字帖專書。6 年來，我們一共出版了 10 本，雖然沒有過多的宣傳、縱使沒有如食譜書、旅遊書那樣大受青睞，但銷量一直很穩定，在出版這類書籍的路上，我們總是戰戰兢兢，期待把最正確、最好的習字帖專書，呈現在讀者面前。

　　這次，我們準備做一個大膽的試驗，將習字帖的讀者擴大，以國家教育研究院邀請學者專家，歷時 6 年進行研發，所設計的「臺灣華語文能力基準（Taiwan Benchmarks for the Chinese Language，簡稱 TBCL）」為基準，將其中的三等七級 3,100 個漢字字表編輯成冊，附上漢語拼音、日文解釋，最重要的是每個字加上了筆順練習 QR Code 影片，希望對中文字有興趣的外國人，可以輕鬆學寫字。

　　這一本中日文版依照三等七級出版，第一～第三級為基礎版，分別有 246 字、258 字及 297 字；第四～第五級為進階版，分別有 499 字及 600 字；第六～第七級為精熟版，各分別有 600 字。這次特別分級出版，讓讀者可以循序漸進地學習之外，也不會因為書本的厚度過厚，而導致不好書寫。

　　基礎版的字是根據經常使用的程度，以筆畫順序而列，讀者可以由淺入深，慢慢練習，是一窺中文繁體字之美的最佳範本。希望本書的出版，有助於非以華語為母語人士學習，相信每日 3 ～ 5 字的學習，能讓您靜心之餘，也品出學寫中文字的快樂。

療癒人心悅讀社

目錄 contents

如何使用本書 *How to use*

本書獨特的設計,讀者使用上非常便利。本書的使用方式如下,讀者可以先行閱讀,讓學習事半功倍。

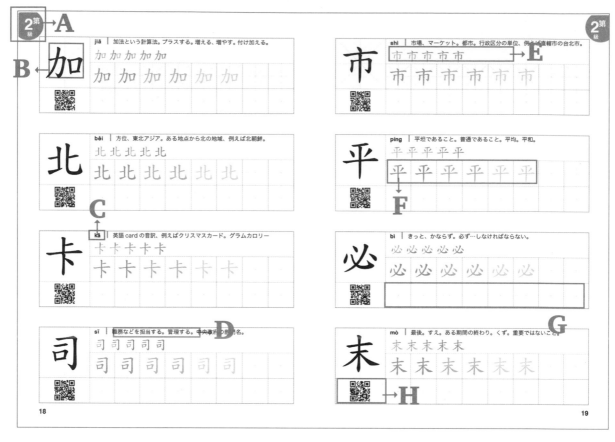

A. **級數**:明確的分級,讀者可以了解此冊的級數。

B. **中文字**:每一個中文字的字體。

C. **漢語拼音**:可以知道如何發音,自己試著練看看。

D. **日文解釋**:該字的日文解釋,非以華語為母語人士可以了解這字的意思;而當然熟悉中文者,也可以學習日語。

E. **筆順**:此字的寫法,可以多看幾次,用手指先行練習,熟悉此字寫法。

F. **描紅**:依照筆順一個字一個字描紅,描紅會逐漸變淡,讓練習更有挑戰。

G. **練習**:描紅結束後,可以自己練習寫寫看,加深印象。

H. **QR Code**:可以手機掃描 QR Code 觀看影片,了解筆順書寫,更能加深印象。

練字的
基本功

練習寫字前的準備 *To Prepare*

在開始使用這本習字帖之前，有些基本功需要知曉。中文字不僅發音難，寫起來更是難，但在學習之前，若能遵循一些注意事項，相信有事半功倍效果。

◆ 安靜的地點，愉快的心情

寫字前，建議選擇一處安靜舒適的地點，準備好愉快的心情來學寫字。心情浮躁時，字寫不好也練不好。因此寫字時保持良好的心境，可以有效提高寫字、認字的速度。而安靜的環境更能為有效學習加分。

◆ 正確坐姿

1. **坐正坐直：** 身體不要前傾或後仰，更不要駝背，甚至是歪斜一邊。屁股坐好坐滿椅子，讓身體跟大腿成 90 度，需要時不妨拿個靠背墊讓自己坐好。

2. **調整座椅高度：** 座椅與桌子的高度要適宜，建議手肘與桌面同高，且坐好時，身體與桌子的距離約在一個拳頭為佳。

3. **雙腳能舒服的平放地面：** 除了手肘與桌面要同高外，雙腳與地面也要注意。建議雙腳能舒服的平踏地面，如果不行，建議可以用一個腳踏板來彌補落差。

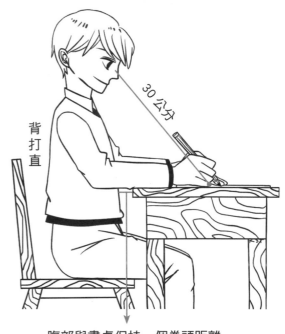

背打直

30 公分

腹部與書桌保持一個拳頭距離

◆ 握筆姿勢

1. 大拇指以右半部指腹接觸筆桿，輕鬆地自然彎曲。

2. 食指最末指節要避免過度彎曲，讓握筆僵硬。

3. 筆桿依靠在中指的最後一個指節，中指則與後兩指自然相疊不分離。

4. 掌心是空的，手指不能貼著掌心。

5. 筆斜靠於食指根部，勿靠著虎口。

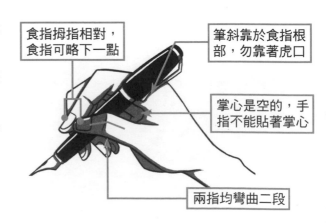

食指拇指相對，食指可略下一點

筆斜靠於食指根部，勿靠著虎口

掌心是空的，手指不能貼著掌心

兩指均彎曲二段

◆ 基礎筆畫

「筆畫」觀念在學寫中文字是相當重要的，如果筆畫的觀念清楚，之後面對不同的字，就能順利運筆。因此，建議讀者在進入學寫中文字之前，先從「認識筆畫」開始吧！

一	丨	丶	ノ	㇀	㇏	フ	㇄	㇆	フ
橫	豎	點	撇	挑	捺	橫折	豎折	橫鉤	橫撇
一	丨	丶	ノ	㇀	㇏	フ	㇄	㇆	フ
一	丨	丶	ノ	㇀	㇏	フ	㇄	㇆	フ
一	丨	丶	ノ	㇀	㇏	フ	㇄	㇆	フ

豎挑	豎鈎	斜鈎	臥鈎	彎鈎	橫折鈎	橫曲鈎	豎曲鈎	豎撇	橫斜鈎
亅	亅	乚	心	亅	乛	乙	乚	丿	乁
亅	亅	乚	心	亅	乛	乙	乚	丿	乁
亅	亅	乚	心	亅	乛	乙	乚	丿	乁
亅	亅	乚	心	亅	乛	乙	乚	丿	乁

ㄥ	ㄥ	く	丶	ㄛ	ㄣ	ㄅ	ㄋ		
撇橫	撇挑	撇頓點	長頓點	橫折橫	豎橫折	豎橫折鉤	橫撇橫折鉤		
ㄥ	ㄥ	く	丶	ㄛ	ㄣ	ㄅ	ㄋ		
ㄥ	ㄥ	く	丶	ㄛ	ㄣ	ㄅ	ㄋ		
ㄥ	ㄥ	く	丶	ㄛ	ㄣ	ㄅ	ㄋ		

筆順基本原則

依據教育部《常用國字標準字體筆順手冊》基本法則，歸納的筆順基本法則有 17 條：

◆ **自左至右：**
凡左右並排結體的文字，皆先寫左邊筆畫和結構體，再依次寫右邊筆畫和結構體。
如：川、仁、街、湖

◆ **先橫後豎：**
凡橫畫與豎畫相交，或橫畫與豎畫相接在上者，皆先寫橫畫，再寫豎畫。
如：十、干、士、甘、聿

◆ **先上後下：**
凡上下組合結體的文字，皆先寫上面筆畫和結構體，再依次寫下面筆畫和結構體。
如：三、字、星、意

◆ **先撇後捺：**
凡撇畫與捺畫相交，或相接者，皆先撇而後捺。如：交、入、今、長

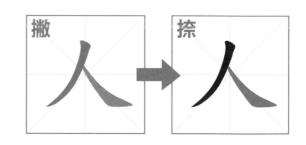

◆ **由外而內：**
凡外包形態，無論兩面或三面，皆先寫外圍，再寫裡面。
如：刀、勻、月、問

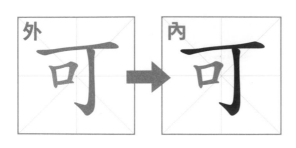

◆ **先中間，後兩邊：**
豎畫在上或在中而不與其他筆畫相交者，先寫豎畫。
如：上、小、山、水

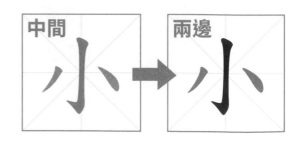

◆ 橫畫與豎畫組成的結構，最底下與豎畫相接的橫畫，通常最後寫。

如：王、里、告、書

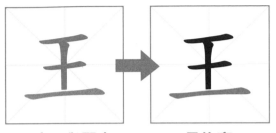

最底下與豎畫
相接的橫畫　　　　**最後寫**

◆ 橫畫在中間而地位突出者，最後寫。

如：女、丹、母、毋、冊

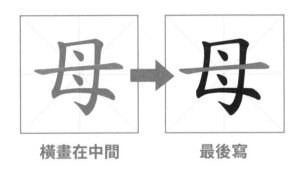

橫畫在中間　　　　**最後寫**

◆ 四圍的結構，先寫外圍，再寫裡面，底下封口的橫畫最後寫。

如：日、田、回、國

◆ 點在上或左上的先寫，點在下、在內或右上的，則後寫。

如：卜、為、又、犬

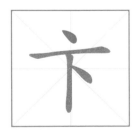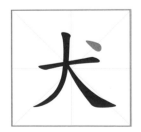

在上或左上的　　　**在下、在內**
先寫　　　　　　　**或右上的後寫**

◆ 凡從戈之字，先寫橫畫，最後寫點、撇。

如：成、戒、戌、咸

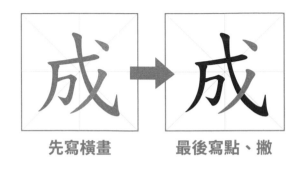

先寫橫畫　　　　**最後寫點、撇**

◆ 撇在上，或撇與橫折鉤、橫斜鉤所成的下包結構，通常撇畫先寫。

如：千、白、用、凡

◆ 橫、豎相交，橫畫左右相稱之結構，通常先寫橫、豎，再寫左右相稱之筆畫。

如：來、垂、喪、乘、函

◆ 凡豎折、豎曲鉤等筆畫，與其他筆畫相交或相接而後無擋筆者，通常後寫。

如：區、臣、也、比、包

◆ 凡以 為偏旁結體之字，通常 最後寫。

如：廷、建、返、迷

◆ 凡下托半包的結構，通常先寫上面，再寫下托半包的筆畫。

如：凶、函、出

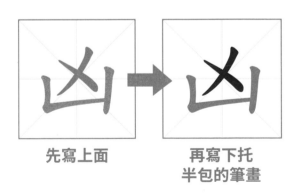

先寫上面　　　　**再寫下托**
半包的筆畫

◆ 凡字的上半或下方，左右包中，且兩邊相稱或相同的結構，通常先寫中間，再寫左右。

如：兜、學、樂、變、贏

中日文版
基礎級

2

了 le 動作や行為の終わりを示し。状況の発生や変化を表し。

了 了

了 了 了 了 了 了

刀 dāo 包丁、ナイフ。刀物状のもの。昔の中国のナイフ型貨幣、古銭。

刀 刀

刀 刀 刀 刀 刀 刀

力 lì 力、体力、権力。能力、実力。一生懸命やる。

力 力

力 力 力 力 力 力

已 yǐ すでに、もう。終わる、停止する。

已 已 已

已 已 已 已 已 已

才 cái ｜ 才能、能力。ほんの…である。…しないと…できない。これこそ。

オオオ

オ オ オ オ オ オ

內 nèi ｜ …の中、内部、うち。ある一定の区域。

內內內內

內 內 內 內 內 內

化 huà ｜ 変化する。変化させる。雪、氷などを溶かす。化学。…化する。

化化化化

化 化 化 化 化 化

巴 bā ｜ 今か今かと。切望する。巴黎（bālí）などの外来語の表記に用いる。

巴巴巴巴

巴 巴 巴 巴 巴 巴

15

斤 jīn | 重量の単位。おの。

斤 斤 斤 斤

斤 斤 斤 斤 斤 斤

木 mù | 木という植物、木製の、建築などの材料とする木。しびれる。

木 木 木 木

木 木 木 木 木 木

毛 máo | 髪の毛、まゆげ。哺乳動物の体表をおおう毛。中国人の姓の一つ。

毛 毛 毛 毛

毛 毛 毛 毛 毛 毛

父 fù | 父親、お父さん。父のように敬い親しむ師。男性の年長者への尊称。

父 父 父 父

父 父 父 父 父 父

片

piàn | トストなどのカード状の物の単位。スライス。ちょっとの時間。

片 片 片 片

片 片 片 片 片 片

牙

yá | 哺乳動物の歯、例えば前歯、乳歯。

牙 牙 牙 牙

牙 牙 牙 牙 牙 牙

冬

dōng | 季節、1年を四季に分けたときの4番目の季節。

冬 冬 冬 冬 冬

冬 冬 冬 冬 冬 冬

功

gōng | 仕事。効果。立派な働き、功績。

功 功 功 功 功

功 功 功 功 功 功

加 jiā　加法という計算法。プラスする。増える、増やす。付け加える。

加 加 加 加 加

加　加　加　加　加　加

北 běi　方位。ある地点から北の地域、例えば北朝鮮。戦いに負ける。

北 北 北 北 北

北　北　北　北　北　北

卡 kǎ　英語 card の音訳、例えばクリスマスカード。グラムカロリー。

卡 卡 卡 卡 卡

卡　卡　卡　卡　卡　卡

司 sī　職務などを担当する。管理する。中央政府の部門名。

司 司 司 司 司

司　司　司　司　司　司

市	**shì** 市場、マーケット。都市。行政区分の単位、例えば直轄市の台北市。
	市 市 市 市 市
	市 市 市 市 市 市

平	**píng** 平坦であること。普通であること。平均。平和。
	平 平 平 平 平
	平 平 平 平 平 平

必	**bì** きっと、かならず。必ず…しなければならない。
	必 必 必 必 必
	必 必 必 必 必 必

末	**mò** 最後。すえ。ある期間の終わり。くず。重要ではないこと。
	末 末 末 末 末
	末 末 末 末 末 末

正

zhèng 「反」の対語、正面。公正である。矯正する。ちょうど。

正正正正正

正 正 正 正 正 正

母

mǔ 母親、お母さん。女性の年長者への尊称。動物の雌。

母母母母母

母 母 母 母 母 母

玉

yù 軟玉と硬玉の総称。玉で作ったもの。貴重、美的なもの。

玉玉玉玉玉

玉 玉 玉 玉 玉 玉

瓜

guā ウリ科の植物の総称、実を食用にするもの、例えばすいか、きゅうり。

瓜瓜瓜瓜瓜

瓜 瓜 瓜 瓜 瓜 瓜

田	**tián** 農地。煤、塩などの資源を埋蔵されているところ。
	田 田 田 田 田
	田 田 田 田 田 田

石	**shí** 石、ストーン。石油。中国人の姓の一つ。
	石 石 石 石 石
	石 石 石 石 石 石

交	**jiāo** 手渡す。友たちになる。交際する。交換する、交流する。
	交 交 交 交 交 交
	交 交 交 交 交 交

光	**guāng** 明かり、光。景色。栄光。時間、光陰。
	光 光 光 光 光 光
	光 光 光 光 光 光

全 quán | 完全である。全部、すべて。欠けたところがないこと。

全 全 全 全 全 全

全 全 全 全 全 全

冰 bīng | 氷。極めて寒い。ひんやりとする。

冰 冰 冰 冰 冰 冰

冰 冰 冰 冰 冰 冰

各 gè | それぞれの。二人称の人代名詞。

各 各 各 各 各 各

各 各 各 各 各 各

向 xiàng | 方位、方向。ある方向…に向かて。傾向。

向 向 向 向 向 向

向 向 向 向 向 向

huí | 元のところへ帰る。返事する。贈り物を返る。回数を表し。

回回回回回回

回 回 回 回 回 回

rú | …のようである。もし…ならば。願いをかなうこと。…に及ばない。

如如如如如如

如 如 如 如 如 如

máng | 忙しい。慌てて。

忙忙忙忙忙忙

忙 忙 忙 忙 忙 忙

chéng | …変わる。成し遂げる。植物が成長した。成就すること。

成成成成成成

成 成 成 成 成 成

収 **shōu** 集める。片付け。受け取る。受け入れる。収穫する。

収 収 収 収 収 収

収 収 収 収 収 収

次 **cì** 品質が劣っているもの。二番目の、第2の。順序。

次 次 次 次 次 次

次 次 次 次 次 次

米 **mǐ** 食用できる穀物。長さの単位、メートル（metre）の訳語。

米 米 米 米 米 米

米 米 米 米 米 米

羊 **yáng** 哺乳動物、羚羊、綿羊などの品種が多い。羊の毛で作ったもの。

羊 羊 羊 羊 羊 羊

羊 羊 羊 羊 羊 羊

| 肉 | **ròu** | 動物の骨格を包む柔軟質のもの、例えば筋肉。 |

肉肉肉肉肉肉

肉 肉 肉 肉 肉 肉

| 色 | **sè** | 肌の色、物の色。様子。表情。景色。 |

色色色色色色

色 色 色 色 色 色

| 行 | **xíng** | 道路を歩く。流行する。返答するときのオーケー、よい。 |

行行行行行行

行 行 行 行 行 行

háng | 銀行などの営業取引の機関。行列。　**xìng** | 素行。

| 伯 | **bó** | 父より年長の家族男性にの尊称。伯爵という身分の称号。 |

伯伯伯伯伯伯伯

伯 伯 伯 伯 伯 伯

但 dàn　しかし、でも。ただ。…ですが。

但但但但但但但

但但但但但但

作 zuò　文章などを作る。活動などを行う。…として用いる。仕事をやる。

作作作作作作作

作作作作作作

冷 lěng　天気が寒い。食品が冷たい。冷淡である。寂しくて活気がない。

冷冷冷冷冷冷冷

冷冷冷冷冷冷

吵 chǎo　言い争う。騒がしい。声、物音などがやかましい。

吵吵吵吵吵吵吵

吵吵吵吵吵吵

址 zhǐ 建物の基礎。宛先。ある特定の所の住所。

址址址址址址址
址 址 址 址 址 址

完 wán 完全な。完璧である。終わる。なくなる。

完完完完完完完
完 完 完 完 完 完

局 jú 将棋などの勝負の回数。局面。部分。中央政府の部門や機関の名。

局局局局局局局
局 局 局 局 局 局

希 xī 待望する。期待する。切望する。

希希希希希希希
希 希 希 希 希 希

床 chuáng ベッド。地面、底の地盤。掛け布団、ブランケットの数を数える量詞。

床床床床床床床

床 床 床 床 床 床

忘 wàng 忘れる。忘却すること。

忘忘忘忘忘忘忘

忘 忘 忘 忘 忘 忘

把 bǎ 握る。傘、いすなどの数を表す単位。束。

把把把把把把把

把 把 把 把 把 把

更 gēng 変更する、変える。　gèng もっと、さらに、いっそう。

更更更更更更更

更 更 更 更 更 更

| 李 | lǐ | 果物のすもも。中国人の姓の一つ。 |

李李李李李李李

李 李 李 李 李 李

| 汽 | qì | スチーム。ガソリン。 |

汽汽汽汽汽汽汽

汽 汽 汽 汽 汽 汽

| 言 | yán | 話す。言う。言った言葉。語句。言論。 |

言言言言言言言

言 言 言 言 言 言

| 豆 | dòu | 植物の豆。豆の種子。マメ形のもの。 |

豆豆豆豆豆豆豆

豆 豆 豆 豆 豆 豆

shēn | 体。肉体。命。自分。

身 身 身 身 身 身 身

身 身 身 身 身 身

qí | 三人称の代名詞、その人、彼。

其 其 其 其 其 其 其 其

其 其 其 其 其 其

shǐ | 始める、始まる、創始する。最初、起因。

始 始 始 始 始 始 始 始

始 始 始 始 始 始

dìng | きっと、必ず。約束する。固定させる。不変の。

定 定 定 定 定 定 定 定

定 定 定 定 定 定

宜

yí | 適当的。適している。…すべきである。

宜 宜 宜 宜 宜 宜 宜 宜

宜 宜 宜 宜 宜 宜

往

wǎng | …に向かう。人との付き合う。以前の。ある場所へ行く。

往 往 往 往 往 往 往 往

往 往 往 往 往 往

怕

pà | 恐れる、びくびくする。心配する。おそらく、たぶん。

怕 怕 怕 怕 怕 怕 怕 怕

怕 怕 怕 怕 怕 怕

或

huò | 或いは、…や…。…かもしれない。或る。

或 或 或 或 或 或 或 或

或 或 或 或 或 或

拍 pāi | 叩く、打つ。撮影する。スカッシュなどのラケット。音楽の拍子。

拍 拍 拍 拍 拍 拍 拍 拍

拍 拍 拍 拍 拍 拍

放 fàng | 解放する。番組を放送する。調味料などを入れる。リラックスする。

放 放 放 放 放 放 放 放

放 放 放 放 放 放

易 yì | …しやすい。簡単であること。易経。貿易。変わる、変える。

易 易 易 易 易 易 易 易

易 易 易 易 易 易

林 lín | 樹木が多く生えている林。中国人の姓の一つ。

林 林 林 林 林 林 林 林

林 林 林 林 林 林

河

hé | 川。銀河。運河。

河河河河河河河河

河　河　河　河　河　河

泳

yǒng | 泳ぐ。水泳着、水泳部。

泳泳泳泳泳泳泳泳

泳　泳　泳　泳　泳　泳

物

wù | 天地の間に存在する、全部形のある物である。内容。文物。物理。

物物物物物物物物

物　物　物　物　物　物

狗

gǒu | 動物犬。

狗狗狗狗狗狗狗狗

狗　狗　狗　狗　狗　狗

zhí | まっすぐで曲がっていない。すなお。正直。縦の線。

直 直 直 直 直 直 直 直

直 直 直 直 直 直

biǎo | 「裏」の対語、物の表面、正面。手本。図表。表現する。

表 表 表 表 表 表 表 表

表 表 表 表 表 表

yíng | お客さんを迎える。…に向かって。迎合する。

迎 迎 迎 迎 迎 迎 迎

迎 迎 迎 迎 迎 迎

jìn | 「遠」の対語、空間、時間の距離が小さいことを指し。近寄る。

近 近 近 近 近 近 近

近 近 近 近 近 近

金

jīn | 金属元素の一つ。黄金。貴重なもの。現金。

金 金 金 金 金 金 金 金

金 金 金 金 金 金

青

qīng | 緑色。青い色。髪の毛などが黒い。青春。

青 青 青 青 青 青 青 青

青 青 青 青 青 青

亮

liàng | 明るくてはっきりする。キラキラ。色が鮮やかである。

亮 亮 亮 亮 亮 亮 亮 亮 亮

亮 亮 亮 亮 亮 亮

便

biàn | 便利なこと。正式ではない。　**pián** | 値段がやすい。

便 便 便 便 便 便 便 便 便

便 便 便 便 便 便

係 xì | つながる。かかわりを持つ。

係 係 係 係 係 係 係 係

係 係 係 係 係 係

信 xìn | 信用。手紙。信じる、信頼する。

信 信 信 信 信 信 信 信 信

信 信 信 信 信 信

南 nán | 方位、東南アジア。ある地点からな南の地域、例えば南アメリカ。

南 南 南 南 南 南 南 南 南

南 南 南 南 南 南

孩 hái | 子供。

孩 孩 孩 孩 孩 孩 孩 孩 孩

孩 孩 孩 孩 孩 孩

客	**kè** 招かれて来る人、来客、お客。訪ねて来る人。
	客 客 客 客 客 客 客 客 客
	客 客 客 客 客 客

屋	**wū** 人が住んでいる建物。ハウス。家。
	屋 屋 屋 屋 屋 屋 屋 屋 屋
	屋 屋 屋 屋 屋 屋

思	**sī** 考える。思想。思い。懐かしく思う。
	思 思 思 思 思 思 思 思 思
	思 思 思 思 思 思

故	**gù** 原因、理由。だから。事故。故郷。病気などでなくなる。
	故 故 故 故 故 故 故 故 故
	故 故 故 故 故 故

chūn | 春、夏、秋、冬、四季の一つ。ちから。青春。

春 春 春 春 春 春 春 春 春

春 春 春 春 春 春

xǐ | 水で洗う。入浴する。キリスト教の洗礼。

洗 洗 洗 洗 洗 洗 洗 洗 洗

洗 洗 洗 洗 洗 洗

huó | 生きること。生き生きとすること。固定していないもの。生活する。

活 活 活 活 活 活 活 活 活

活 活 活 活 活 活

xiāng | お互いに。…と比べて。信じる。

相 相 相 相 相 相 相 相 相

相 相 相 相 相 相

xiàng | 見かけ、物の様子。写真。補佐する。

| 秋 | qiū | 春、夏、秋、冬、四季の一つ。年月、一年。 |

秋秋秋秋秋秋秋秋秋

秋　秋　秋　秋　秋　秋

| 穿 | chuān | 服を着る。靴を履く。穴をあける。場所を通り抜ける。 |

穿穿穿穿穿穿穿穿穿

穿　穿　穿　穿　穿　穿

| 計 | jì | はかり、計画。測定する。全体を合計する。 |

計計計計計計計計計

計　計　計　計　計　計

| 重 | zhòng | 体重、物の重さ。尊敬する。大切にする。 |

重重重重重重重重重

重　重　重　重　重　重

| | chóng | もう一度、同じことを繰り返す。 |

39

音

yīn | 声、音。騒音。音楽。便り。発音。なまり。

音音音音音音音音音

音音音音音音

香

xiāng | 匂いや香りや味が良い。香料。香水。線香。地名、例えば香港。

香香香香香香香香香

香香香香香香

原

yuán | 元々、最初、以前の。あやまりを許し。物事の原因。

原原原原原原原原原原

原原原原原原

哭

kū | 人が悲しみ、苦しみの気持ちで声を上げて涙を流す。

哭哭哭哭哭哭哭哭哭哭

哭哭哭哭哭哭

夏 xià | 春、夏、秋、冬、四季の一つ。初夏、盛夏、晩夏。

夏夏夏夏夏夏夏夏夏夏

夏 夏 夏 夏 夏 夏

容 róng | 許す。中に入れる。許可する。笑顔。かたち。

容容容容容容容容容容

容 容 容 容 容 容

旁 páng | そば、あたり。他の、別人。

旁旁旁旁旁旁旁旁旁旁

旁 旁 旁 旁 旁 旁

差 chā | 区別。数量などが違い。間違える。成績などが悪い。

差差差差差差差差差

差 差 差 差 差 差

cī | 秩序がなく乱れている様子。　　**chāi** | 派遣する。差遣する。

旅

lǚ 旅行する。遊びに行く。旅人。

旅 旅 旅 旅 旅 旅 旅 旅 旅 旅

旅 旅 旅 旅 旅 旅

桌

zhuō テーブル、机。宴席のテーブルなどの数を数える量詞。

桌 桌 桌 桌 桌 桌 桌 桌 桌 桌

桌 桌 桌 桌 桌 桌

海

hǎi 陸地と隣接し海洋より小さい水域。容量などが大きい。

海 海 海 海 海 海 海 海 海 海

海 海 海 海 海 海

特

tè 特別である。特に、わざわざ。

特 特 特 特 特 特 特 特 特 特

特 特 特 特 特 特

班

bān | 学校、会社や企業などのクラス、組。グループのリーダー。

班 班 班 班 班 班 班 班 班 班

班 班 班 班 班 班

病

bìng | 病気。病気にかかる。患者。欠点。

病 病 病 病 病 病 病 病 病 病

病 病 病 病 病 病

租

zū | 有料で借りる。有料で貸す。家、車などを借りる。家賃。

租 租 租 租 租 租 租 租 租 租

租 租 租 租 租 租

站

zhàn | 立つ。バス、車の駅、例えばバス停。

站 站 站 站 站 站 站 站 站 站

站 站 站 站 站 站

笑 xiào | 笑う、微笑む。あざ笑う。滑稽な話。

笑 笑 笑 笑 笑 笑 笑 笑 笑 笑

笑 笑 笑 笑 笑 笑

紙 zhǐ | 植物の繊維で作った平の用紙、メモ用紙など。手紙。

紙 紙 紙 紙 紙 紙 紙 紙 紙 紙

紙 紙 紙 紙 紙 紙

記 jì | しるし。覚える、暗記する。日記。記者。

記 記 記 記 記 記 記 記 記 記

記 記 記 記 記 記

草 cǎo | 草本植物の総称。物事の始め。下書き。いい加減である。

草 草 草 草 草 草 草 草 草 草

草 草 草 草 草 草

送

sòng | プレゼントなどを贈る。物などを配達する。人を見送る。

送 送 送 送 送 送 送 送 送

送 送 送 送 送 送

院

yuàn | 病院、書院などの公共施設。大学の学院。庭。

院 院 院 院 院 院 院 院 院

院 院 院 院 院 院

隻

zhī | 兎、さる、鳥、虫などの動物の数を数える量詞。

隻 隻 隻 隻 隻 隻 隻 隻 隻 隻

隻 隻 隻 隻 隻 隻

停

tíng | 止まる、停止する。休む。滞在する。駐車する。

停 停 停 停 停 停 停 停 停 停

停 停 停 停 停 停

動 dòng | 物事の位置、状態が変わる。動く。移動する。感動する。体の動き。

動 動 動 動 動 動 動 動 動 動 動

動 動 動 動 動 動

唱 chàng | 歌を歌う。合唱する大声で名前を呼びあげる。

唱 唱 唱 唱 唱 唱 唱 唱 唱 唱 唱

唱 唱 唱 唱 唱 唱

啊 a | 中国語で驚いた時に「ああ、あっ」と発する言葉。疑問を示し。

啊 啊 啊 啊 啊 啊 啊 啊 啊 啊

啊 啊 啊 啊 啊 啊

情 qíng | 気持ち、感情。お互い愛する時の情。思いやり。実際の状況。

情 情 情 情 情 情 情 情 情 情 情

情 情 情 情 情 情

接

jiē | 人を迎える。つなぐ。受ける。事業などを引き続く。

接接接接接接接接接接接

接　接　接　接　接　接

望

wàng | 遠く見やる。心願う。望む。希望する。絶望する。

望望望望望望望望望望望

望　望　望　望　望　望

條

tiáo | 細長い木の枝。糸、魚などの短冊状の物の数を数える量詞。

條條條條條條條條條條條

條　條　條　條　條　條

球

qiú | 丸いもの、たま、ボール。地球、球体。球体状の物の数を数える量詞。

球球球球球球球球球球球

球　球　球　球　球　球

眼 yǎn | 光感覚器官、目。要点。眼力。

眼 眼 眼 眼 眼 眼 眼 眼 眼 眼 眼

眼 眼 眼 眼 眼 眼

票 piào | 切符、チケット、小切手。人質。紙幣。

票 票 票 票 票 票 票 票 票 票 票

票 票 票 票 票 票

第 dì | 順序。数量詞の前に用いては順序を示して、例えば第一。豪邸。

第 第 第 第 第 第 第 第 第 第 第

第 第 第 第 第 第

累 lěi | 時間、おかねなどを積み重ねる。たびたび。

累 累 累 累 累 累 累 累 累 累 累

累 累 累 累 累 累

累 lèi | 疲れている。かかわり合いになる。連座する。

習

xí 繰り返し練習っする、復習。習慣、悪習。

習 習 習 習 習 習 習 習 習 習 習

習 習 習 習 習 習

蛋

dàn 卵。卵形の物。ばか、間抜け。

蛋 蛋 蛋 蛋 蛋 蛋 蛋 蛋 蛋 蛋 蛋

蛋 蛋 蛋 蛋 蛋 蛋

袋

dài 袋、バッグ、かばん。袋に入れたものの数を数える量詞。

袋 袋 袋 袋 袋 袋 袋 袋 袋 袋 袋

袋 袋 袋 袋 袋 袋

處

chù 場所、ところ、点。機関団体の組織単位の名称、例えば「人事処」。

處 處 處 處 處 處 處 處 處 處 處

處 處 處 處 處 處

chǔ 人と付き合う。処理する。処罰する。

許

xǔ 許可する。…かもしれない。人と承諾して約束する。中国人の姓。

許 許 許 許 許 許 許 許 許 許 許

許 許 許 許 許 許

貨

huò 商品、雑貨。貨幣。

貨 貨 貨 貨 貨 貨 貨 貨 貨 貨 貨

貨 貨 貨 貨 貨 貨

通

tōng 交通。理解する。通知する。ふさがっている穴が通じる。

通 通 通 通 通 通 通 通 通

通 通 通 通 通 通

部

bù 全部。一部、部分。中央政府の行政機関、企業の部門の名称。

部 部 部 部 部 部 部 部 部 部

部 部 部 部 部 部

雪

xuě 雪が降る。色彩が雪のように真っ白い。恥をすすぐ。

雪雪雪雪雪雪雪雪雪雪雪

雪雪雪雪雪雪

魚

yú さかな、魚類の総称。さかなの形をした物。

魚魚魚魚魚魚魚魚魚魚魚

魚魚魚魚魚魚

喂

wèi 同輩に呼びかける時の言葉、特に電話で呼びかける時に用いる。

喂喂喂喂喂喂喂喂喂喂喂喂

喂喂喂喂喂喂

單

dān 単一の、シングルの、奇数の。簡単である。単独に。ただ。

單單單單單單單單單單單單

單單單單單單

場 chǎng ｜ 場所。沢山の人が集まっている所、例えば会場、市場、運動場。

場場場場場場場場場場場場
場 場 場 場 場 場

換 huàn ｜ お互いに交換する。変える。

換換換換換換換換換換換換
換 換 換 換 換 換

景 jǐng ｜ 景色。状況。映画、芝居などの場面。人を敬慕する。

景景景景景景景景景景景景
景 景 景 景 景 景

椅 yǐ ｜ いす。

椅椅椅椅椅椅椅椅椅椅椅椅
椅 椅 椅 椅 椅 椅

渴 | kě | 喉が渇いている。切望する。慌ただしい。

渴渴渴渴渴渴渴渴渴渴渴渴
渴 渴 渴 渴 渴 渴

游 | yóu | 泳ぐ。散策する。川の上流、下流。固定していない。

游游游游游游游游游游游游
游 游 游 游 游 游

然 | rán | そのとおり、しかしながら、突然。偶然。

然然然然然然然然然然然然
然 然 然 然 然 然

畫 | huà | 絵を描く。漢字の字画の数を数える量詞。

畫畫畫畫畫畫畫畫畫畫畫畫
畫 畫 畫 畫 畫 畫

發 fā | 出発する。書類などを発送する。ミサイルを発射する。発生する。

發 發 發 發 發 發 發 發 發 發 發 發

發 發 發 發 發 發

筆 bǐ | ペンなどの筆記用具。まっすぐ。土地、財産などの数を数える量詞。

筆 筆 筆 筆 筆 筆 筆 筆 筆 筆 筆 筆

筆 筆 筆 筆 筆 筆

等 děng | 待つ。…など。平等。段階、等級。

等 等 等 等 等 等 等 等 等 等 等 等

等 等 等 等 等 等

結 jié | 物事の終わり、結局。むすび。植物の実がなる。

結 結 結 結 結 結 結 結 結 結 結

結 結 結 結 結 結

結 jiē | 建物などが丈夫である。話すときどもる。

舒

shū | 息をつく。外国人名の音訳語、例えば舒伯特（Schubert）の舒。

舒舒舒舒舒舒舒舒舒舒舒舒

舒 舒 舒 舒 舒 舒

菜

cài | 野菜類の総称。おかず。料理。

菜菜菜菜菜菜菜菜菜菜菜菜

菜 菜 菜 菜 菜 菜

華

huá | 華やかである。もっとも優れているもの。盛んでにぎやかなこと。

華華華華華華華華華華華華

華 華 華 華 華 華

著

zhù | 著作する。文章、作品の通称。　**zhāo** | 風、雨で影響を受ける。

著著著著著著著著著著著著

著 著 著 著 著 著

zháo | 火などがつく。動作の結果を示し。　**zhe** | 動作が持続する。
zhuó | 洋服などを着る。し始める。

街　jiē｜道、通り。商店街など人がたくさん集まっている商業区。

街 街 街 街 街 街 街 街 街 街 街 街
街 街 街 街 街 街

視　shì｜視力。じっと見る。…と見なす。軽視する。無視する。

視 視 視 視 視 視 視 視 視 視 視 視
視 視 視 視 視 視

詞　cí｜言葉、文句。言葉遣い。中国の韻文文学の様式の一つ、例えば宋詞。

詞 詞 詞 詞 詞 詞 詞 詞 詞 詞 詞 詞
詞 詞 詞 詞 詞 詞

貴　guì｜値段が高い。上品である。地位、身分が高い貴族。

貴 貴 貴 貴 貴 貴 貴 貴 貴 貴 貴 貴
貴 貴 貴 貴 貴 貴

越

yuè | 超える。いよいよ、ますます。…すればするほど…

越 越 越 越 越 越 越 越 越 越 越 越

越 越 越 越 越 越

跑

pǎo | 走る。逃げる。液体が揮発した。ある所へ行く。

跑 跑 跑 跑 跑 跑 跑 跑 跑 跑 跑 跑

跑 跑 跑 跑 跑 跑

週

zhōu | 1週に当たる7日間。来週、週末。周年。

週 週 週 週 週 週 週 週 週 週

週 週 週 週 週 週

進

jìn | 前に進む。発展する。外から中に入る。学校などに入る。

進 進 進 進 進 進 進 進 進 進 進

進 進 進 進 進 進

郵　**yóu**｜手紙などを出す。郵便局。切手。

郵 郵 郵 郵 郵 郵 郵 郵 郵 郵 郵

郵 郵 郵 郵 郵 郵

間　**jiān**｜時間、空間。あいだ。建物、部屋などの数を数える量詞。

間 間 間 間 間 間 間 間 間 間 間

間 間 間 間 間 間

jiàn｜隙間。直接ではないこと。物と物の間隔。

陽　**yáng**｜「陰」の対語、一切の活動しようとする気。太陽。明るいこと。

陽 陽 陽 陽 陽 陽 陽 陽 陽 陽 陽

陽 陽 陽 陽 陽 陽

黃　**huáng**｜黄色い。黄金。枯れて茶色っぽい。中国人の姓の一つ。

黃 黃 黃 黃 黃 黃 黃 黃 黃 黃 黃 黃

黃 黃 黃 黃 黃 黃

園　**yuán**　野菜、果物など栽培している所。公園、遊園地。

園 園 園 園 園 園 園 園 園 園 園 園 園

園 園 園 園 園 園

意　**yì**　考え。気持ち。思い、願い。よそもつかない。

意 意 意 意 意 意 意 意 意 意 意 意 意

意 意 意 意 意 意

搬　**bān**　重い物を運ぶ。引っ越す。他の所へ移る。

搬 搬 搬 搬 搬 搬 搬 搬 搬 搬 搬 搬

搬 搬 搬 搬 搬 搬

準　**zhǔn**　正確である。基準。準備する。

準 準 準 準 準 準 準 準 準 準 準 準 準

準 準 準 準 準 準

照

zhào ｜ 写真を写す。日が照る。参照する。対照する。世話をする。

照 照 照 照 照 照 照 照 照 照 照 照 照

照 照 照 照 照 照

爺

yé ｜ 年長者に対する尊称。男の年寄り。神様。おじいさん。

爺 爺 爺 爺 爺 爺 爺 爺 爺 爺 爺 爺 爺

爺 爺 爺 爺 爺 爺

當

dāng ｜ 適当する。職務などにあたる。責任を受け入れる。

當 當 當 當 當 當 當 當 當 當 當 當 當

當 當 當 當 當 當

dàng ｜ 適切である。質に入れる。

晴

qíng ｜ 晴れている。晴れること。

晴 晴 晴 晴 晴 晴 晴 晴 晴 晴 晴 晴

晴 晴 晴 晴 晴 晴

| 筷 | **kuài** | 食器の箸。 |

筷 筷 筷 筷 筷 筷 筷 筷 筷 筷 筷 筷 筷

筷 筷 筷 筷 筷 筷

| 節 | **jié** | 季節。事柄。節約する。関節。みさお。 |

節 節 節 節 節 節 節 節 節 節 節 節 節

節 節 節 節 節 節

| 經 | **jīng** | 経営する。経験する。経済。…を経て。よく。 |

經 經 經 經 經 經 經 經 經 經 經 經 經

經 經 經 經 經 經

| 腦 | **nǎo** | 頭脳。全身の知覚、運動、判断、記憶などを受け持つ器官。人の頭。 |

腦 腦 腦 腦 腦 腦 腦 腦 腦 腦 腦 腦 腦

腦 腦 腦 腦 腦 腦

脚

jiǎo | 人や動物の足。物の基部、例えばテーブル脚。

脚 脚 脚 脚 脚 脚 脚 脚 脚 脚 脚 脚 脚

脚 脚 脚 脚 脚 脚

萬

wàn | 千の10倍。非常にたくさん。きわめて、とても。

萬 萬 萬 萬 萬 萬 萬 萬 萬 萬 萬 萬 萬

萬 萬 萬 萬 萬 萬

試

shì | 試験。試してみる。

試 試 試 試 試 試 試 試 試 試 試 試 試

試 試 試 試 試 試

該

gāi | その。…すべきである。

該 該 該 該 該 該 該 該 該 該 該 該 該

該 該 該 該 該 該

跳 | tiào | 跳ぶ。スキップする。物が震える。逃げる。

跳 跳 跳 跳 跳 跳 跳 跳 跳 跳 跳 跳 跳

跳 跳 跳 跳 跳 跳

較 | jiào | …と比べる。比較する。ちょっと、少し。

較 較 較 較 較 較 較 較 較 較 較 較 較

較 較 較 較 較 較

運 | yùn | 運行する。物を運ぶ。好運、運命。

運 運 運 運 運 運 運 運 運 運 運 運 運

運 運 運 運 運 運

飽 | bǎo | 満足する。飽きるほど食べる。充分。

飽 飽 飽 飽 飽 飽 飽 飽 飽 飽 飽 飽 飽

飽 飽 飽 飽 飽 飽

像

xiàng | 塑像、彫像。容貌などがにている。例えば…など。

像像像像像像像像像像像像

像　像　像　像　像　像

圖

tú | 計画する。地図、製図。ねらう。たくらむ。求める。

圖圖圖圖圖圖圖圖圖圖圖圖圖

圖　圖　圖　圖　圖　圖

境

jìng | 場所、地域、地方。環境。状況。境遇。

境境境境境境境境境境境境境

境　境　境　境　境　境

慢

màn | スピードが遅い。傲慢である。無礼である。

慢慢慢慢慢慢慢慢慢慢慢慢

慢　慢　慢　慢　慢　慢

歌

gē │ 歌を歌う。音楽の曲、歌曲、ソング。歌手。賛美する。

歌 歌 歌 歌 歌 歌 歌 歌 歌 歌 歌 歌 歌

歌 歌 歌 歌 歌 歌

滿

mǎn │ いっぱいである。満足する。驕る。充分に。

滿 滿 滿 滿 滿 滿 滿 滿 滿 滿 滿 滿 滿

滿 滿 滿 滿 滿 滿

漂

piāo │ 水面などに浮かんでいる。　**piǎo** │ さらす。漂白する。

漂 漂 漂 漂 漂 漂 漂 漂 漂 漂 漂 漂 漂

漂 漂 漂 漂 漂 漂

piào │ 綺麗であること。美しもの。

睡

shuì │ 寝る。眠る。睡眠すること。

睡 睡 睡 睡 睡 睡 睡 睡 睡 睡 睡 睡 睡

睡 睡 睡 睡 睡 睡

種

zhǒng | 植物の実。種類。物の種類の数を数える量詞。

種 種 種 種 種 種 種 種 種 種 種 種 種

種 種 種 種 種 種

zhòng | 花を植える。栽培する。ワクチンを接種する。

算

suàn | お金などを計算する。…とみなす。推測する。占い。

算 算 算 算 算 算 算 算 算 算 算 算 算

算 算 算 算 算 算

綠

lǜ | 色の名。みどり色。青色。

綠 綠 綠 綠 綠 綠 綠 綠 綠 綠 綠 綠 綠

綠 綠 綠 綠 綠 綠

網

wǎng | 魚などを捕る網。インタネット。網状のもの。世の秩序。

網 網 網 網 網 網 網 網 網 網 網 網 網

網 網 網 網 網 網

	rèn	認める。同意する。確認する。認可する。文字などを覚える。
認	認 認 認 認 認 認 認 認 認 認 認 認 認	
	認 認 認 認 認 認	

	yǔ	言葉、言語。はなし。語る。話す。
語	語 語 語 語 語 語 語 語 語 語 語 語 語	
	語 語 語 語 語 語	

	yuǎn	時間、空間的隔たりが大きいこと。「近い」の対語、遠い。
遠	遠 遠 遠 遠 遠 遠 遠 遠 遠 遠 遠 遠 遠	
	遠 遠 遠 遠 遠 遠	

	bí	動物の器官の一つ。物事の最初。
鼻	鼻 鼻 鼻 鼻 鼻 鼻 鼻 鼻 鼻 鼻 鼻 鼻 鼻	
	鼻 鼻 鼻 鼻 鼻 鼻	

嘴

zuǐ | 動物の器官の一つ、口。急須などの注ぎ口。余計なことを言う。

嘴 嘴 嘴 嘴 嘴 嘴 嘴 嘴 嘴 嘴 嘴 嘴 嘴

嘴 嘴 嘴 嘴 嘴 嘴

影

yǐng | 影。人、物の形や姿。一緒に写真を撮る。

影 影 影 影 影 影 影 影 影 影 影 影 影

影 影 影 影 影 影

樓

lóu | 二階以上の建物。住所の階を示し、例えば３樓（階）。

樓 樓 樓 樓 樓 樓 樓 樓 樓 樓 樓 樓

樓 樓 樓 樓 樓 樓

熱

rè | 温度が高い。天気が熱い。心にこもっている。人気があること。

熱 熱 熱 熱 熱 熱 熱 熱 熱 熱 熱 熱 熱

熱 熱 熱 熱 熱 熱

練 | liàn | 練習する。熟練する。繰り返し学ぶ。

練 練 練 練 練 練 練 練 練 練 練 練 練

練 練 練 練 練 練

課 | kè | 授業、レッスン。科目。教科書の内容のひと区切り、例えば第1課。

課 課 課 課 課 課 課 課 課 課 課 課 課

課 課 課 課 課 課

豬 | zhū | 豚。猪科の哺乳動物。豬八戒（《西遊記》に登場する主人公）。

豬 豬 豬 豬 豬 豬 豬 豬 豬 豬 豬 豬 豬

豬 豬 豬 豬 豬 豬

賣 | mài | 物を売る。販売する。売り場。力精いっぱい努力する。

賣 賣 賣 賣 賣 賣 賣 賣 賣 賣 賣 賣 賣

賣 賣 賣 賣 賣 賣

è 「飽」の対語。お腹が空いている状態。

餓

shù 木本植物の総称、例えば樹木。

樹

dēng ランプ、提灯、明かりなどの照明器具。

燈

gāo 米粉、小麦粉や豆粉で作ったもち、ケーキ、お菓子。

糕

糖	**táng** 食用糖の総称。キャンディー、飴。甘いもの。
	糖 糖 糖 糖 糖 糖 糖 糖 糖 糖 糖 糖 糖
	糖 糖 糖 糖 糖 糖

興	**xīng** 新しくやる。盛んになる。…かもしれない。
	興 興 興 興 興 興 興 興 興 興 興 興 興
	興 興 興 興 興 興

xìng 好み、興味。嬉しい気持ち。

親	**qīn** 両親。親戚。キスする。自分の。
	親 親 親 親 親 親 親 親 親 親 親 親 親
	親 親 親 親 親 親

貓	**māo** 食肉目ネコ科の哺乳動物。
	貓 貓 貓 貓 貓 貓 貓 貓 貓 貓 貓 貓 貓
	貓 貓 貓 貓 貓 貓

辦 bàn 事務などを処理する。経営する。行う。学校を造る。

辦 辦 辦 辦 辦 辦 辦 辦 辦 辦 辦 辦 辦

辦 辦 辦 辦 辦 辦

錯 cuò 間違える。正しくないこと。

錯 錯 錯 錯 錯 錯 錯 錯 錯 錯 錯 錯 錯

錯 錯 錯 錯 錯 錯

餐 cān 食事。食べ物と飲み物。食事の回数を数える量詞。

餐 餐 餐 餐 餐 餐 餐 餐 餐 餐 餐 餐 餐

餐 餐 餐 餐 餐 餐

館 guǎn 旅館。大使館。図書館、博物館など公共の施設の建物。

館 館 館 館 館 館 館 館 館 館 館 館 館

館 館 館 館 館 館

幫 bāng 手伝う。助ける。援助する。

幫 幫 幫 幫 幫 幫 幫 幫 幫

幫 幫 幫 幫 幫 幫

懂 dǒng 意味などが了解する。わかる。知っている。

懂 懂 懂 懂 懂 懂 懂 懂 懂 懂 懂 懂 懂

懂 懂 懂 懂 懂 懂

應 yīng … すべきである。

應 應 應 應 應 應 應 應 應

應 應 應 應 應 應

yìng 質問に答える。承諾する。適応する。反応する。

聲 shēng 声。音。名声。

聲 聲 聲 聲 聲 聲 聲 聲 聲 聲

聲 聲 聲 聲 聲 聲

73

臉

liǎn | 顔、フェイス、笑顔。顔色、表情。物の前の部分。面目を失う。

臉 臉 臉 臉 臉 臉 臉 臉 臉

臉 臉 臉 臉 臉 臉

禮

lǐ | 礼儀。結婚式などの儀式。贈り物。

禮 禮 禮 禮 禮 禮 禮 禮 禮 禮

禮 禮 禮 禮 禮 禮

轉

zhuǎn | 状態などが変える。回転する。転ぶ。

轉 轉 轉 轉 轉 轉 轉 轉 轉 轉 轉

轉 轉 轉 轉 轉 轉

zhuàn | 固定の軸を中心にしてぐるぐると回転する、例えば公転、自転。

醫

yī | 医者。医師。医学。治療する。

醫 醫 醫 醫 醫 醫 醫 醫 醫 醫

醫 醫 醫 醫 醫 醫

shuāng　「単」の対語、二つ。一対になっている物の数を数える量詞。

雙 雙 雙 雙 雙 雙 雙 雙 雙 雙

雙 雙 雙 雙 雙 雙

jī　動物の一つ、鶏。おんどり、めんどり。

雞 雞 雞 雞 雞 雞 雞 雞 雞 雞

雞 雞 雞 雞 雞 雞

lí　別れる。離れる。距離。離婚する。裏切る。

離 離 離 離 離 離 離 離 離 離

離 離 離 離 離 離

tí　問題。表題。試験問題。絵などを書き記す。

題 題 題 題 題 題 題 題 題 題

題 題 題 題 題 題

顔

yán | 人の顔、フェイス。表情。色彩。中国人の姓の一つ。

顔 顔 顔 顔 顔 顔 顔 顔 顔 顔

顔 顔 顔 顔 顔 顔

藥

yào | 漢方薬などの薬。火薬。治療する。

藥 藥 藥 藥 藥 藥 藥 藥 藥 藥

藥 藥 藥 藥 藥 藥

識

shí | 見分ける。覚える。知識、常識、学識。知り合い。

識 識 識 識 識 識 識 識 識 識

識 識 識 識 識 識

邊

biān | 方位。端。付近。あたり。物と物の境目。

邊 邊 邊 邊 邊 邊 邊 邊 邊 邊

邊 邊 邊 邊 邊 邊

關

guān | ドアなどを閉める。倒産さる。税関。難関。…にかかわる。

關 關 關 關 關 關 關 關 關 關

關 關 關 關 關 關

難

nán | 困難。難しい。やりにくい。人を困らせる。

難 難 難 難 難 難 難 難 難 難

難 難 難 難 難 難

nàn | 災難。非難する。

麵

miàn | 小麦粉。そば、ラーメン。

麵 麵 麵 麵 麵 麵 麵 麵 麵 麵 麵

麵 麵 麵 麵 麵 麵

體

tǐ | 人の体。体制。体験。液体、固体。

體 體 體 體 體 體 體 體 體 體 體 體

體 體 體 體 體 體

讓

ràng 自分の物を他人に譲る。…させる。譲り与える。

讓 讓 讓 讓 讓 讓 讓 讓 讓 讓 讓 讓 讓

讓 讓 讓 讓 讓 讓

廳

tīng 大きいな部屋、ホール。ある仕事やパフォーマンスをする場所や店。

廳 廳 廳 廳 廳 廳 廳 廳 廳 廳 廳 廳 廳

廳 廳 廳 廳 廳 廳

LifeStyle073

華語文書寫能力習字本：中日文版基礎級2
（依國教院三等七級分類，含日文釋意及筆順練習QR Code）

編著	療癒人心悅讀社
QR Code 書寫示範	劉嘉成
美術設計	許維玲
編輯	彭文怡
企畫統籌	李橘
總編輯	莫少閒
出版者	朱雀文化事業有限公司
地址	台北市基隆路二段 13-1 號 3 樓
電話	02-2345-3868
傳真	02-2345-3828
劃撥帳號	19234566 朱雀文化事業有限公司
e-mail	redbook@hibox.biz
網址	http://redbook.com.tw/
總經銷	大和書報圖書股份有限公司02-8990-2588
ISBN	978-626-7064-36-8
初版一刷	2023.1
定價	159 元
出版登記	北市業字第1403號

國家圖書館出版品預行編目

華語文書寫能力習字本（中日文版）．基礎級2/療癒人心悅讀社編著．-- 初版. -- 臺北市：朱雀文化事業有限公司, 2023.1- 冊 ; 公分. -- (LifeStyle ; 73)中日文版
ISBN 978-626-7064-36-8
(第2冊：平裝). --

1.CST: 習字範本 2.CST: 漢字

943.9 111021029

About 買書：
●實體書店：北中南各書店及誠品、 金石堂、 何嘉仁等連鎖書店均有販售。 建議直接以書名或作者名， 請書店店員幫忙尋找書籍及訂購。
●●網路購書：至朱雀文化網站、 朱雀蝦皮購書可享85折起優惠， 博客來、 讀冊、 PCHOME、 MOMO、誠品、 金石堂等網路平台亦均有販售。